KB044621

수채화 7인 7색
캘리그라피

수호화 캘리그라피 7인 7색

펴낸날 2023년 1월 11일
2쇄 펴낸날 2024년 4월 26일

지은이 김희숙, 권은경, 김명희, 서영민, 윤숙경, 이유정, 이정란
펴낸이 주계수 | **편집책임** 이슬기 | **꾸민이** 김소은

펴낸곳 밥북 | **출판등록** 제 2014-000085 호
주소 서울시 마포구 양화로7길 47 상훈빌딩 2층
전화 02-6925-0370 | **팩스** 02-6925-0380
홈페이지 www.bobbook.co.kr | **이메일** bobbook@hanmail.net

© 김희숙, 권은경, 김명희, 서영민, 윤숙경, 이유정, 이정란, 2023.
ISBN 979-11-5858-913-4 (13650)

7인 7색 개성가득 140개의 작품들

수채화 캘리그라피

7인 7색

김희숙 권은경 김명희 서영민
윤숙경 이유정 이정란

밥북 BOOK

사람들이 저마다 느끼는 소소한 일상의 행복은 참으로 다양합니다.
꽃 한 송이, 커피 한 잔, 따뜻한 밥 한 끼, 새로운 곳으로의 여행, 사
람들과의 만남, 까르륵 웃는 아이의 웃음소리….

그저 그리는 것이 좋아서, 글씨를 쓰는 것이 좋아서 보낸 사람들의
시간이 겹겹이 쌓여 한 권의 책으로 나오게 되었습니다.

『7인 7색 수채화 캘리그라피』는 7명의 작가가 저마다의 손맛을 담아
자신만의 느낌으로 그림과 글씨를 담은 다양한 작품이 실려 있습니
다. 수채화 캘리그라피의 다양한 작품과 함께 자신만의 그림과 글씨
를 표현하는데 도움이 될 수 있는 유익한 책이 되길 바랍니다.

이 책을 펼친 여러분도 오롯이 자신만의 그림과 글씨로 행복을 채우
는 시간을 가져보세요. 내일부터 하신다고요? 바로 오늘, 지금부터가
시작입니다!

윤숙경

목차

수채화
캘리그라피

22 23 24 25

26 27 28 29

30 31 32 33

34 35 36 37

38 39 40 41

44

45

46

47

48

49

50

51

52

53

54

55

56

57

58

59

60

61

62

63

김희숙

꿈이 현실이 되는 멋진날 되세요

88

가끔은 실수해도 괜찮아

89

아들아 시간을 낭비 하기에는 인생이 너무 짧다

90

희망을 가지고 사는 자가 지치지 않는다

91

오래 오래 건강하세요

92

별처럼 빛나는 당신

93

우리 멋나게 살지는 맙시다

94

열심히 일한당신 떠나라

95

방향이 잘못되면 속도는 의미없다

96

Merry Christmas

97

사랑합니다

98

좋은 날이 앞으로 많기를

99

오늘도 너의 꿈을 세상에 그리렴

100

꿈은 실패할 때 끝나는 것이아니라 포기할때 끝나는 것이다

101

당신은 선물입니다

102

딸도 아름다운 꽃처럼 그 색깔을 지니고 있다

103

오늘 더 당신을 사랑해

104

인생에 지나가는 사람들에게 상처받지 말아요

105

우리 행복하자

106

흔들려도 죽어 꺾이지 말아라

107

110

111

112

113

114

115

116

117

118

119

120

121

122

123

124

125

126

127

128

129

이정란

싱그러움 가득
전하고 싶어
154

바람이 살랑이는
지금이 좋아~
155

아기자기
골거움을
선물할게
156

오늘은 그냥
이렇게
하루를 보냈어
157

내 마음 가득 가득
너를 채울게
158

지금
행복하게
내일이
기다려져
159

너의 생각해
마음이 밝아져
160

상큼발랄
오늘을 기대해
161

추억을 담아가는
시간이
가슴속 아득해
162

너를 바라보면
마음이 설레어
163

힘들어도
한 번씩 웃어볼게
164

푸릇푸릇
내 마음도
풍성해져
165

슬픈 기억이
떠오르는 날을
멈추게 해
166

보고파서
고마워서
그래서
하염없이 그대라
167

사랑의
힘으로
버텨볼게
168

늘 생각나는
네가 있어
행복해
169

설렘을
한아름 너에게
전해줄게
170

기다리는 소식
너랑이면
좋겠어
171

멋지게 보낸
오늘
내일도 부탁해
172

귀엽고
사랑스런
내가 될거야
173

색상표

단계별로 자주 사용하는 색상표를 만들어보세요.

1단계 2단계 3단계

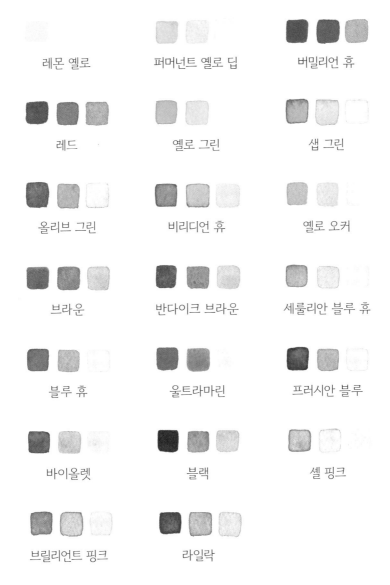

레몬 옐로

퍼머넌트 옐로 딥

버밀리언 휴

레드

옐로 그린

샙 그린

올리브 그린

비리디언 휴

옐로 오커

브라운

반다이크 브라운

세룰리안 블루 휴

블루 휴

울트라마린

프러시안 블루

바이올렛

블랙

셸 핑크

브릴리언트 핑크

라일락

수채화 용지

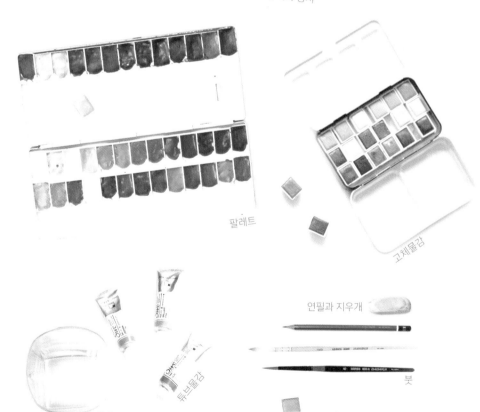

팔레트

고체물감

연필과 지우개

붓

튜브물감

물통

14

수채화 용지

수채화 용지는 거친 정도에 따라 황목, 중목, 세목으로 구분되는데 이 책에서는 주로 중목을 사용하였습니다. 수채화가 처음이신 분들은 다양한 종이를 사용해보고 나에게 맞는 종이를 선택하시기를 권해드립니다. 종이 두께는 물을 많이 사용하기 때문에 300g 이상을 사용하였지만 쉽게 구할 수 있는 머메이드지나 200g 수채 스케치북을 선택하셔도 좋습니다.

물감

이 책에서는 주로 신한 물감을 사용하였습니다. 18색을 기본 세트로 구입하고 나머지 필요한 색은 낱개로 구입을 하여 사용하였습니다. 휴대가 간편한 고체 물감을 사용하셔도 좋습니다,

붓

그림을 그릴 때 사용하는 붓은 아크릴, 수채화 겸용 붓을 사용하였습니다. 작은 그림 그리기에는 힘이 있는 붓이 그리기가 더 편하고 큰 사이즈 보다는 작은 사이즈의 붓이 더 편하게 그리실 수 있습니다. 넓은 면적을 평붓을 사용하여 빠르게 채색하실 수 있습니다. 글씨를 쓸 때는 붓펜과 둥근 세필붓을 주로 사용하였습니다.

연필과 지우개

연필은 스케치가 번지지 않도록 HB를 사용하였습니다. 샤프를 사용하셔도 괜찮습니다. 지우개는 딱딱한 지우개보다는 말랑한 지우개를 사용하시기를 권해드립니다.

팔레트

큰 철재 팔레트를 사용하기보다는 휴대가 편하도록 작은 미니 팔레트를 사용하였습니다. 칸수가 여유 있는 팔레트를 구매하시면 나중에 물감을 추가로 구매하실 경우 좋습니다. 색을 혼합할 수 있는 공간이 적을 경우에는 종이 팔레트를 함께 사용하기도 하였습니다.

물통

휴대하기 편한 접이식 물통이나 유리병 테이크아웃 컵 등을 사용하시면 됩니다.

ㄱ ㄱ ㅇ ㅇ

ㄴ ㄴ ㅈ ㅈ

ㄷ ㄷ ㅊ ㅊ

ㄹ ㄹ ㅋ ㅋ

ㅁ ㅁ ㅌ ㅌ

ㅂ ㅂ ㅍ ㅍ

ㅅ ㅅ ㅎ ㅎ

꿈 꿈 꿈 꿈

봄 봄 봄 봄

밤 밤 밤 밤

눈 눈 눈 눈

힘 힘 힘 힘

삶 삶 삶 삶

동행 동행

바람 바람

소망 소망

세상 세상

인생 인생

하늘 하늘

햇살

희망

행복

성공

나랑

권
은
경

그대
있음에

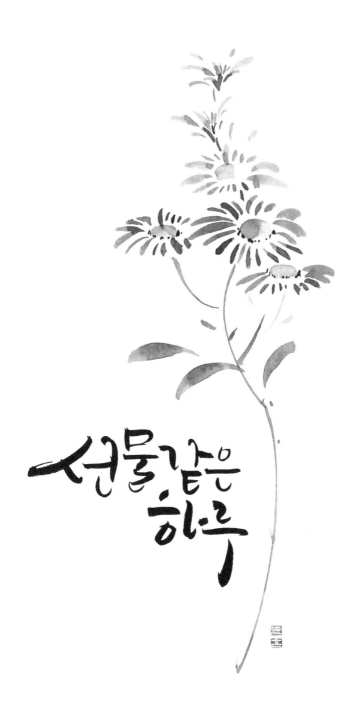

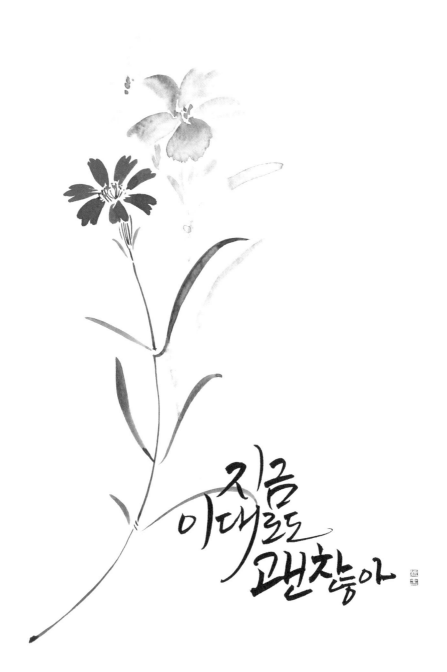

지금
이대로도
괜찮아

24

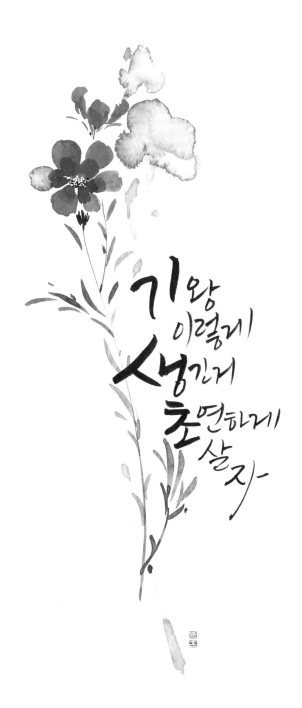

기왕
이렇게
생긴게
초연하게
살자

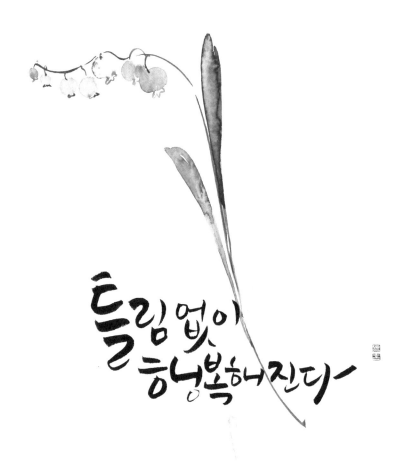

틀림없이
행복해진다

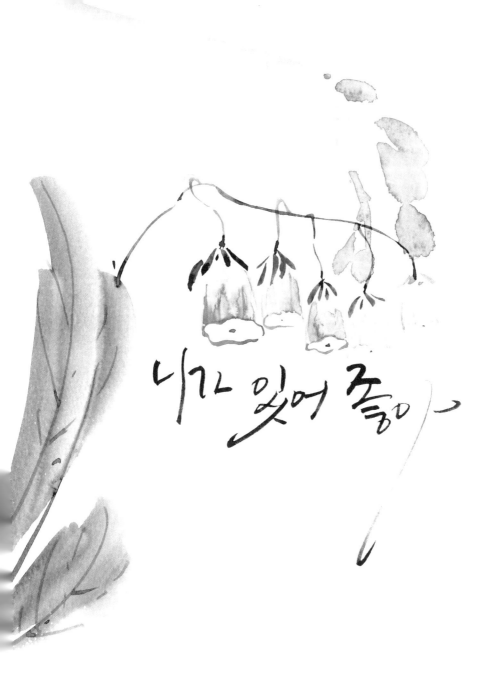

내가 있어 줄까

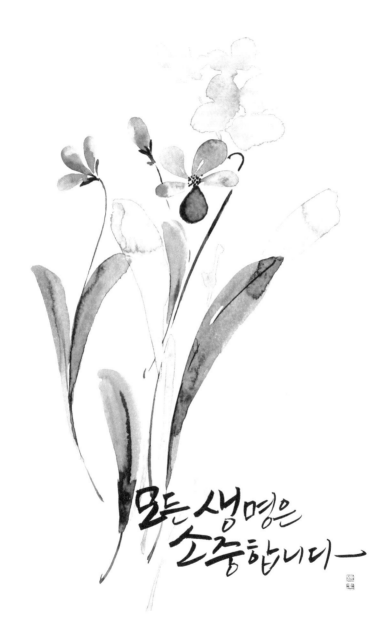

모든 생명은
소중합니다

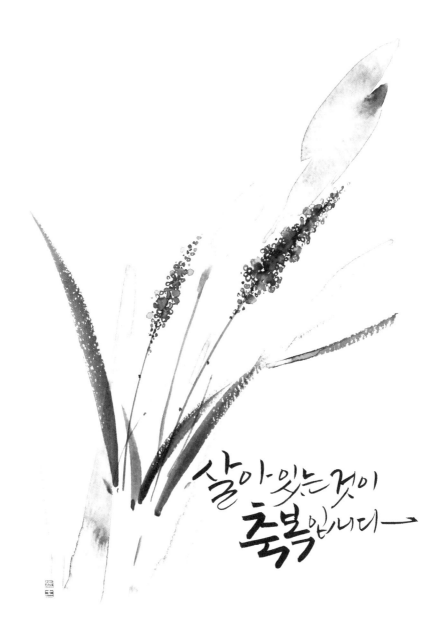

살아 있는 것이 축복입니다

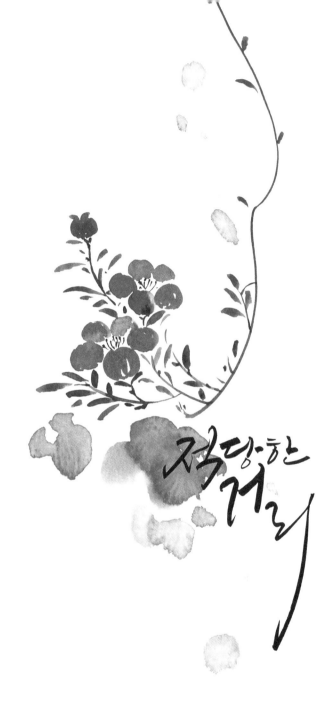

적당한
거리

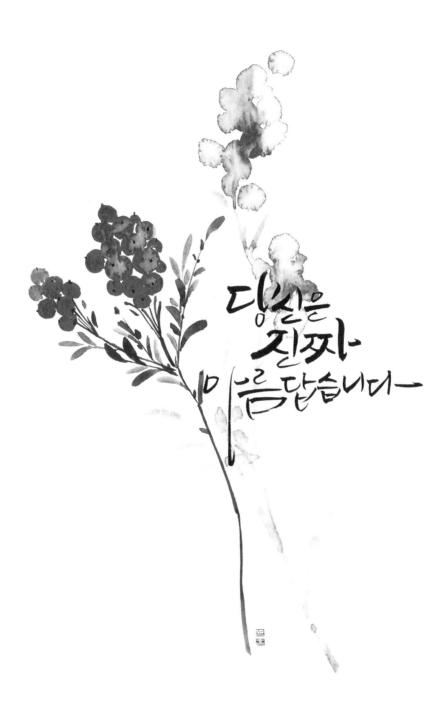

당신은
진짜
아름답습니다

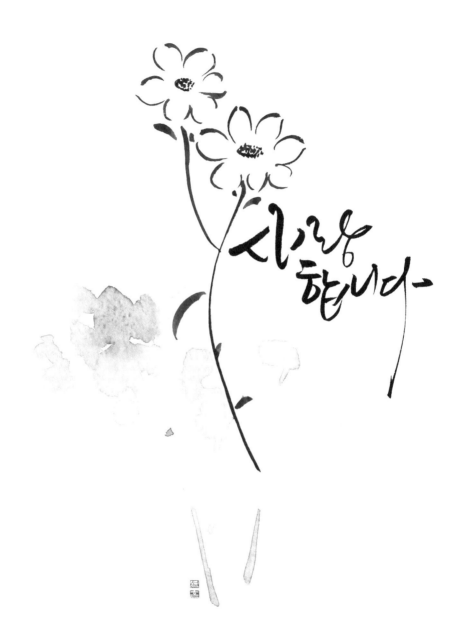

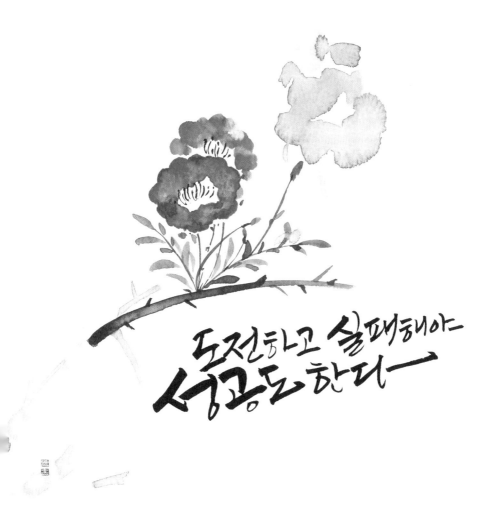

도전하고 실패해야
성공도 한다

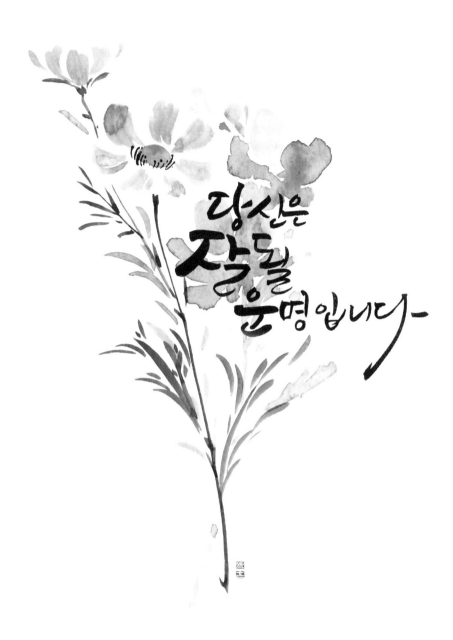

당신은
짝될
운명입니다-

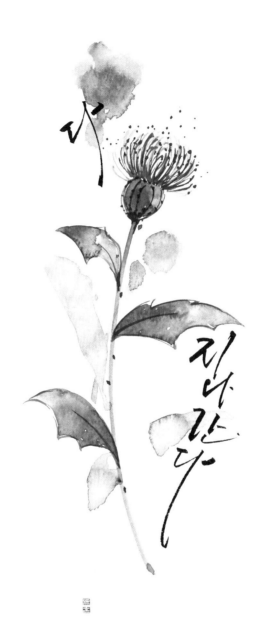

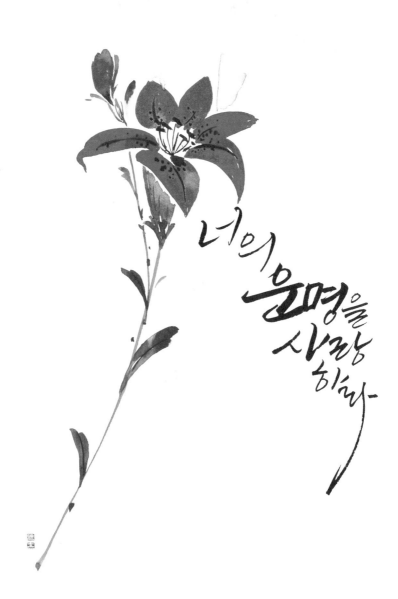

너의 운명을
사랑
하라

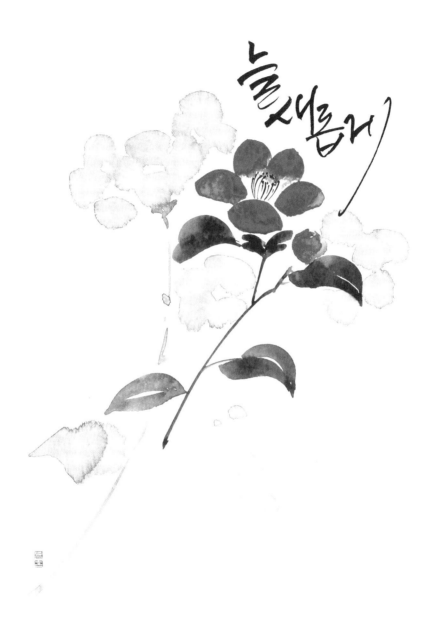

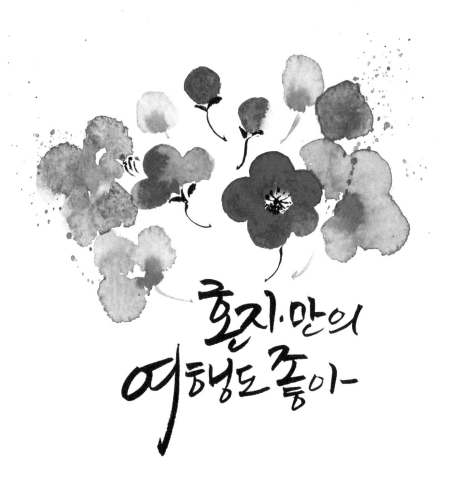

혼자·만의
여행도 좋아~

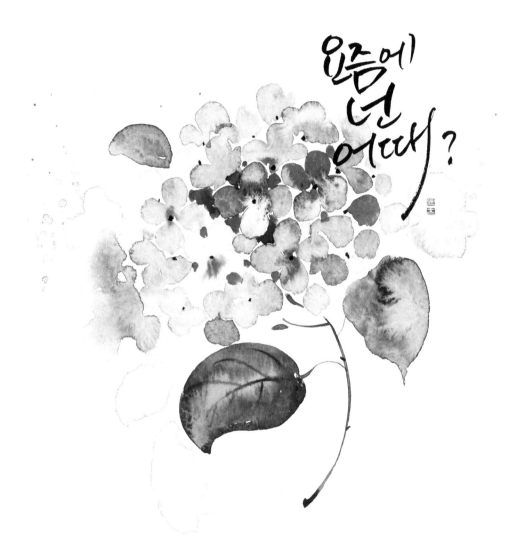

요즘에
넌
어때?

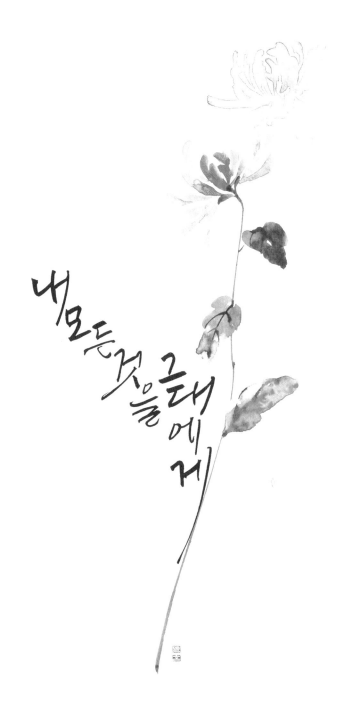

내 모든 것을 그대에게

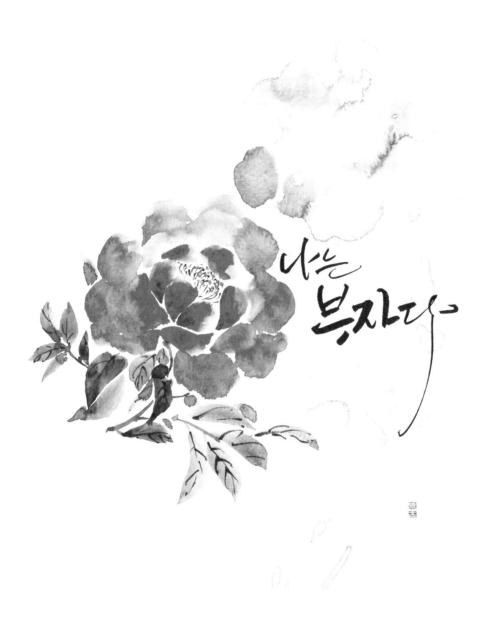

나는
부자다

김명희

감이
익어가는
계절

별이 너와
대게 오는
시간

꿈은 이루는 자의 것이다

날마다
피어나는
행복

꽃보다 더예쁜 당신

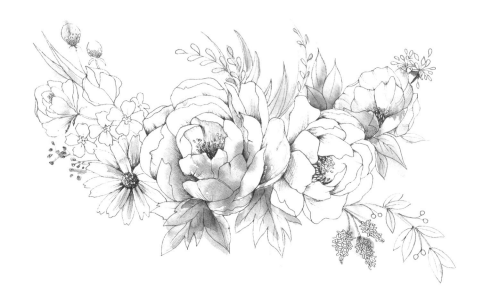

행복과 행운이
가득하길

가을이
물들어
간다

봄이오는날

시린 겨울
봄바람을
기다리며

행복의 시간을
그리며

사랑하은
시간이
영원하길

붉게물든
가을
빛

달콤하고
시원한
여름

꽃처럼
행복한
나날

봄날처럼
아름다운
사랑

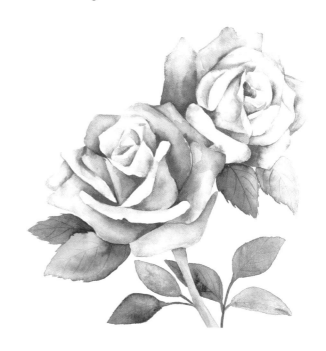

길가에
핀
꽃잎들

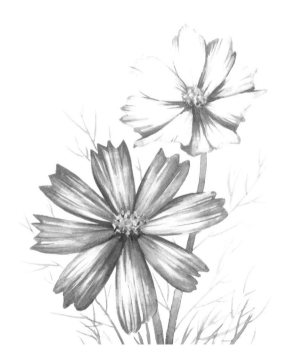

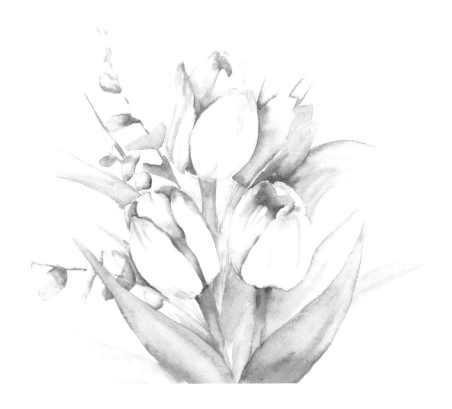

봄이 오는 소리

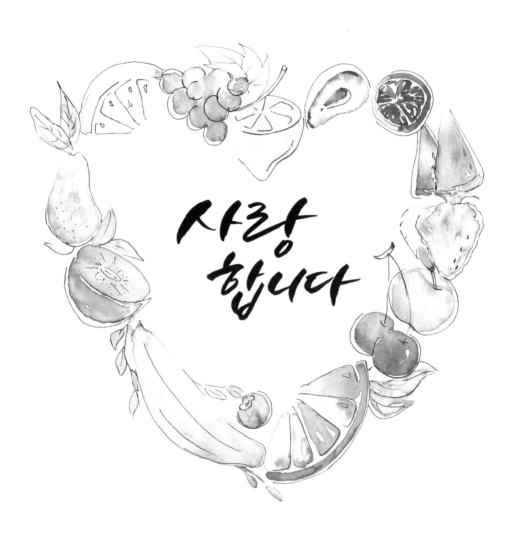

사랑
합니다

어여쁜
당신

김
희
숙

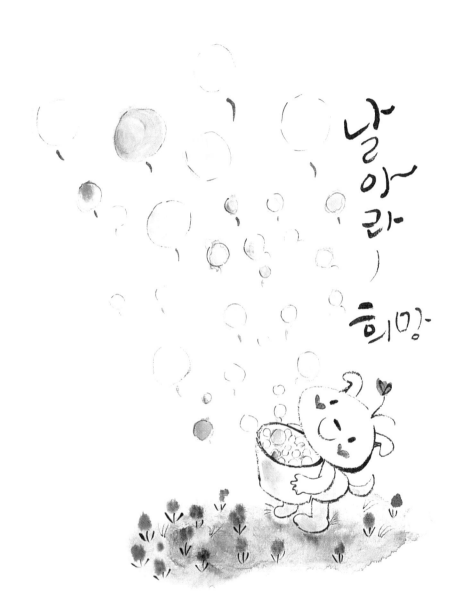

날아~라

희망

달콤하고
시원한~

너를
사랑할
수박이

Watermelon

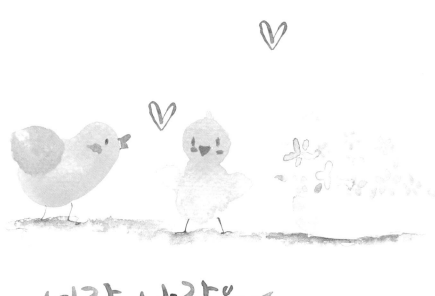

너랑 나랑은
천생연분 ♥

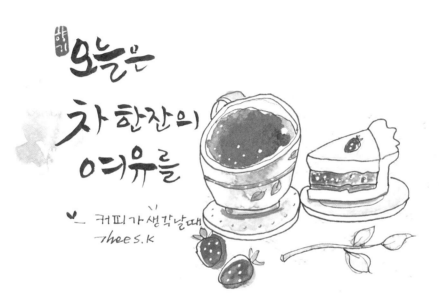

오늘은
차 한잔의
여유를

커피가 생각날때
Thee S.K

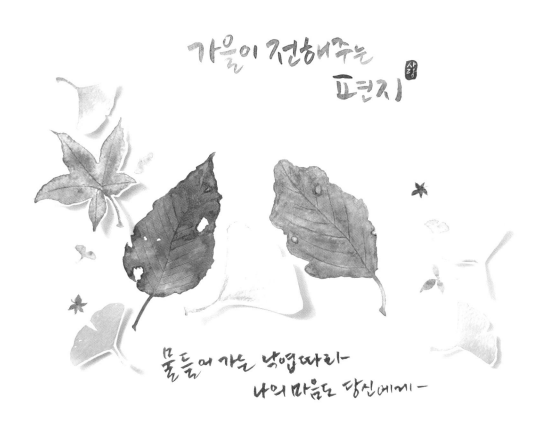

가을이 전해주는
편지 사랑

물들어 가는 낙엽따라~
나의 마음도 당신에게~

달콤한 나의하루 ^{사랑}

Watermelon Lemon apple

함께
산책
할까요

괜찮아~
잘하고 있어

당신의
내일을
응원해요

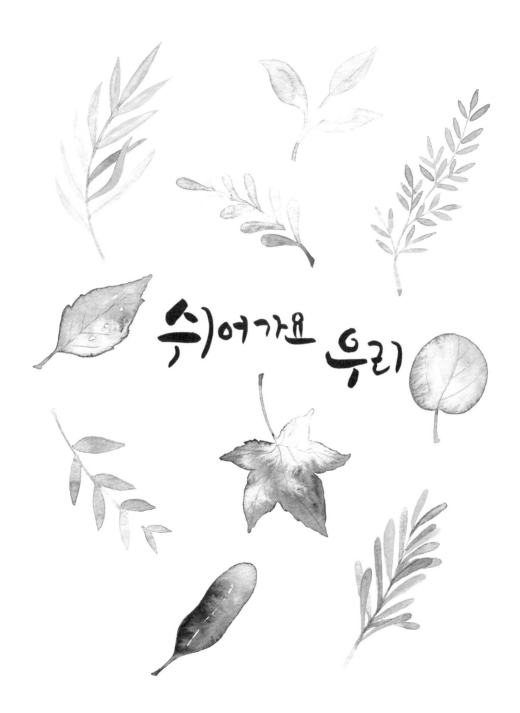

쉬어가요 우리

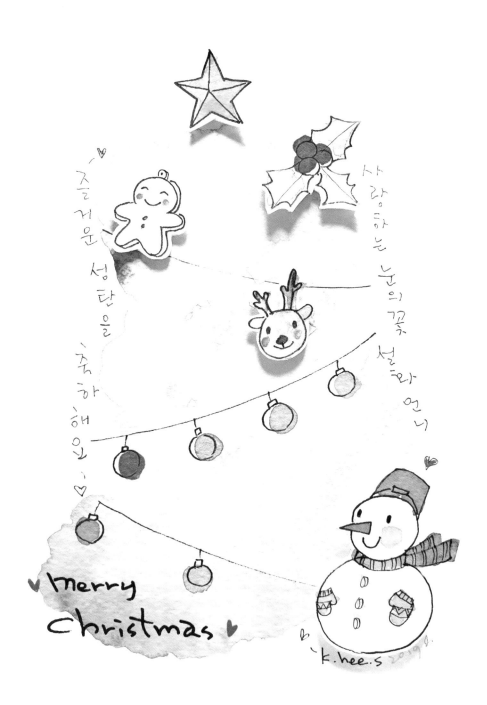

즐거운 성탄을 축하해요

사랑하는 눈의 꽃 설화언니

♥ Merry christmas ♥

k.hee.s 2019.

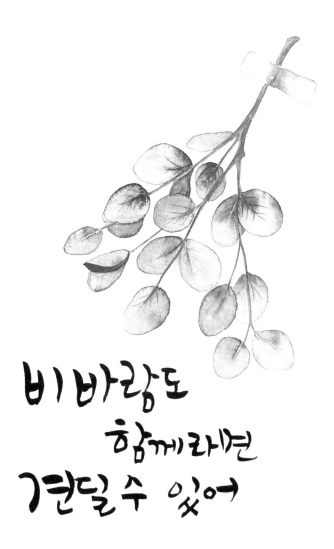

비 바람도
함께라면
견딜 수 있어

함께
한다는건
좋다

© Thee s.k

인생도 어떻하듯
바람처럼
자유롭게 노을 빛처럼
아름답게 살고 싶어라~

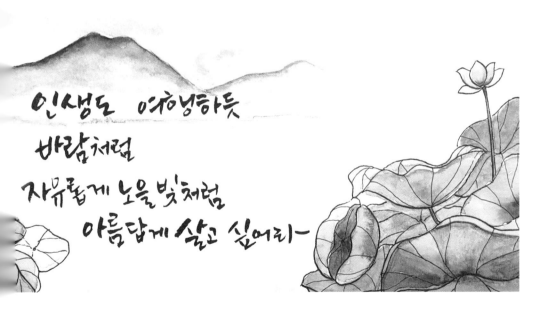

그대와 함께한
어느 멋진
가을 날에

새해에는
행운과 평안이
가득하기를
기원합니다—

가을
그대가
꽃피는
계절

오랫동안
꿈을 그리는 사람은
마침내
그 꿈을 닮아
간다~

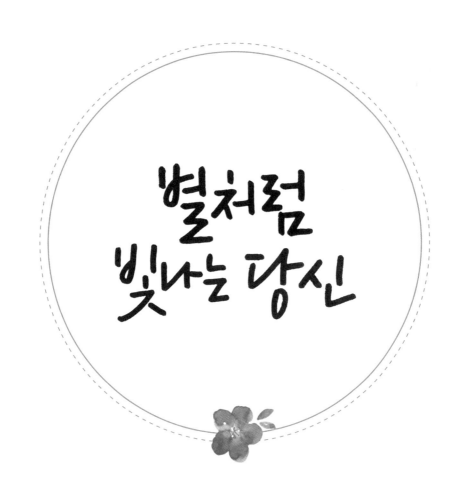

서
영
민

꿈이현실이
되는 멋진날
되세요

가끔은
실수해도
괜찮아

아들아
시간을
낭비
하기에는
인생이
너무 짧다

희망을
가지고
사는 자가
지치지
않는다

오래 오래
건강하세요

별처럼
빛나는 당신

우리
못나게
살지는
말시다

열심히
일한 당신
떠나라

방향이 잘못되면
속도는 의미없다

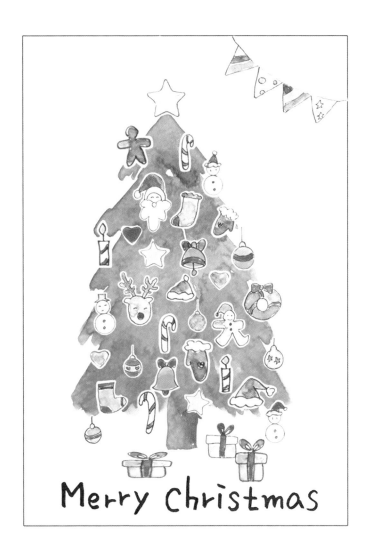

사랑합니다

lovely

좋은 날이 앞으로 많기를

오늘도
너의 꿈을
세상에
그리렴

꿈은
실패할 때
끝나는
것이 아니라
포기할때
끝나는
것이다

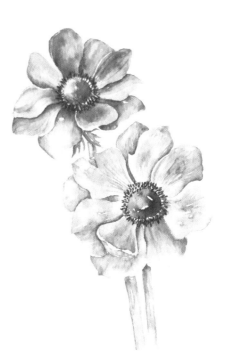

당신은
선물입니다-

말도
아름다운
꽃처럼
그 색깔을
지니고
있다

오늘더 당신을
사랑해

인생에
지나가는
사람들에게
상처받지
말아요

흔들려도
좋으니
꺾이지
말아라

당신과
있으면
행복
해요

윤
숙
경

꽃처럼 살아요 우리

그대의
하루를
꼬옥 안아
줄께요

지금 이순간이
내인생
최고의
젊은 날

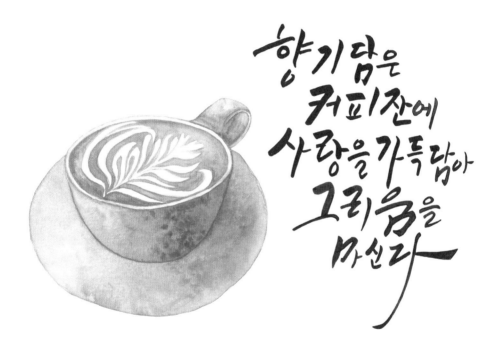

향기 담은
커피잔에
사랑을 가득 담아
그리움을
마신다

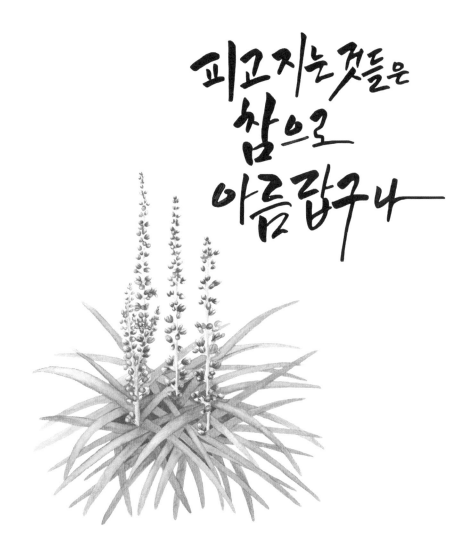

피고 지는 것들은
참으로
아름답구나

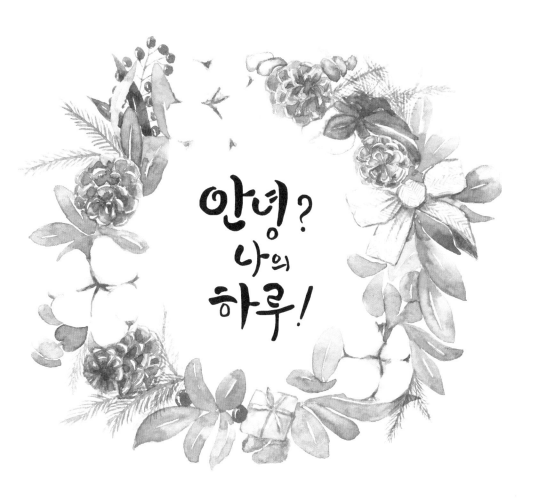

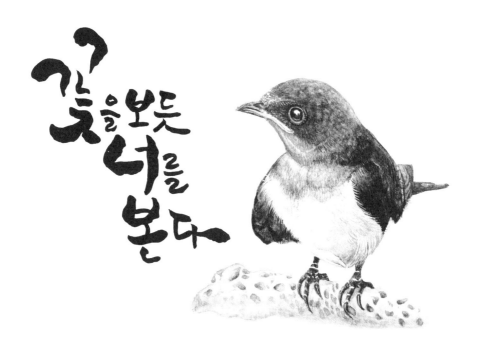

꽃을 보듯
너를
본다

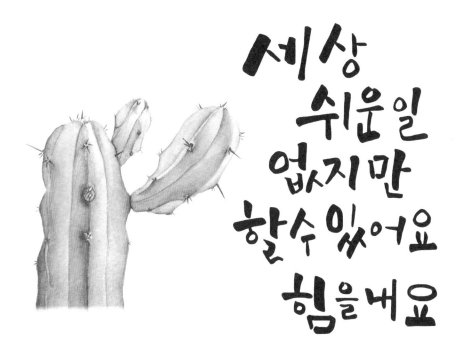

세상
쉬운일
업시지만
할수있어요
힘을내요

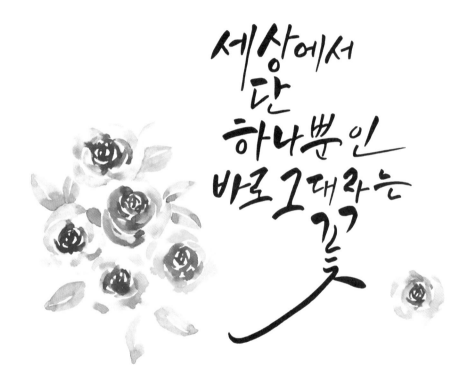

세상에서
단
하나뿐인
바로 그대라는
꽃

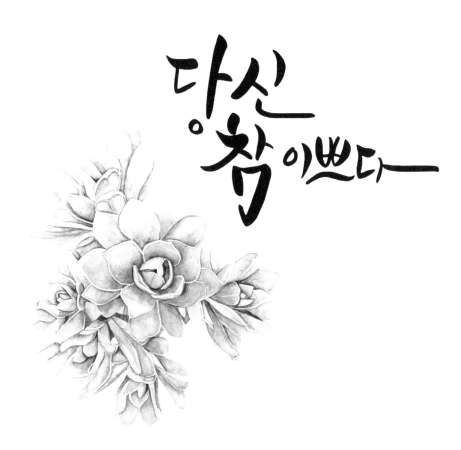

당신

참 이쁘다

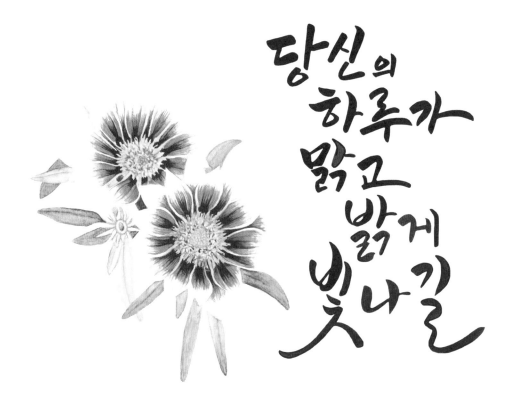

당신의
하루가
맑고
밝게
빛나길

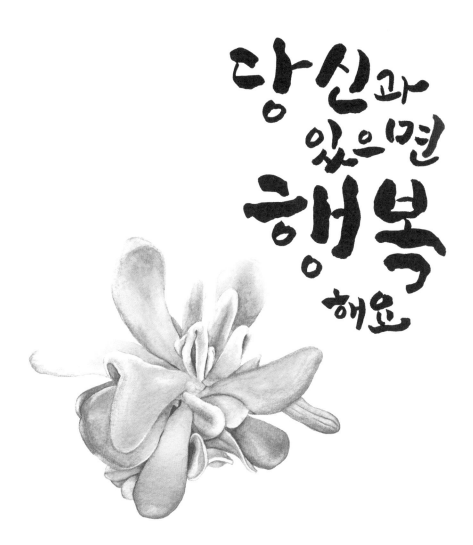

당신과
있으면
행복
해요

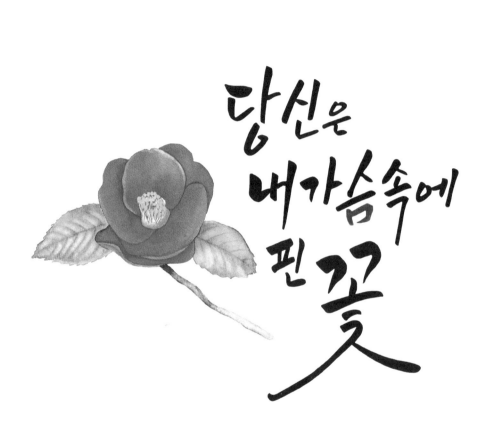

당신은
내가슴속에
핀 꽃

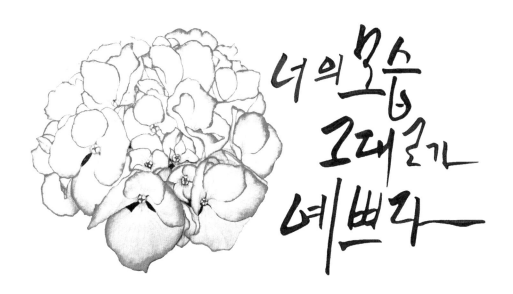

너의 모습
그대로가
예쁘다

새로운
마음으로
다시시작

하루의
시작과
끝은 언제나
너로
가득 했다

하루를 살더라도

하고싶은거

하고 살아야지...

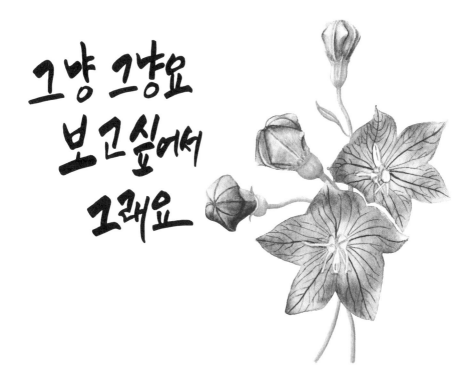

그냥 그냥요
보고싶어서
그래요

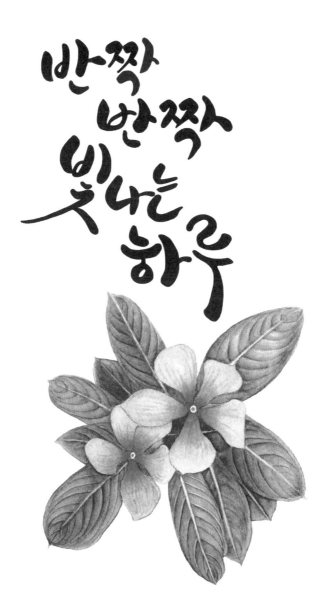

반짝
반짝
빛나는
하루

서로를 위로 하며
늘 함께하는
우리

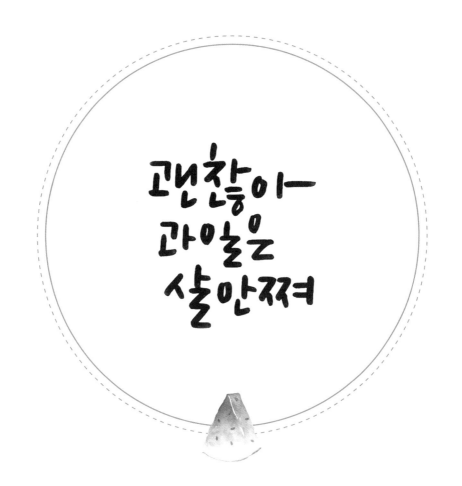

이
유
정

꽃보다
예쁜
우리엄마

해처럼 밝고
꽃처럼 아름답게

널 사랑할 수박에

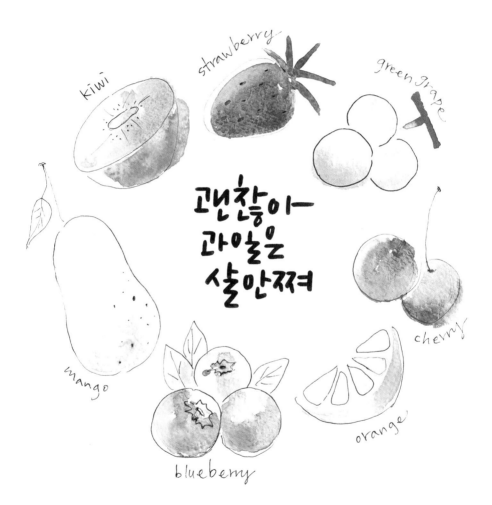

kiwi

strawberry

green grape

괜찮아
과일은
살안쪄

mango

cherry

blueberry

orange

너는 나의 사랑,
넌 나의
비타민이야

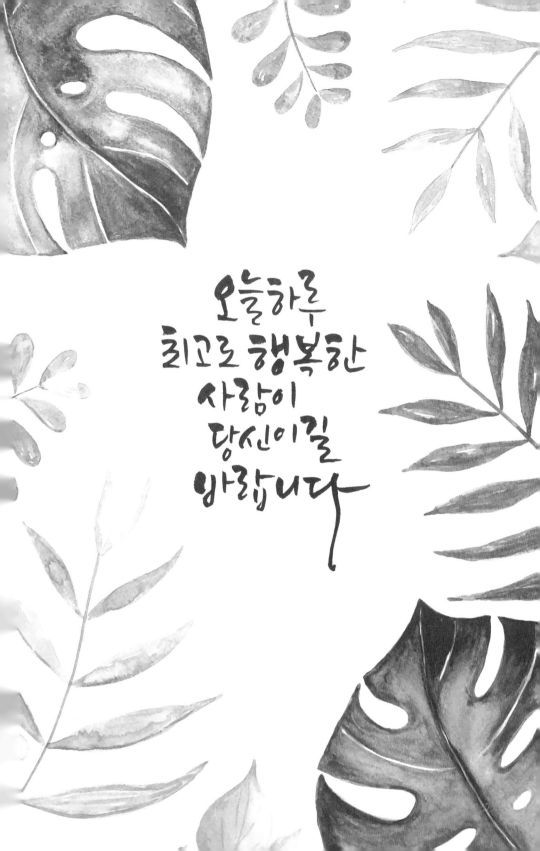

오늘하루
최고로 행복한
사람이
당신이길
바랍니다

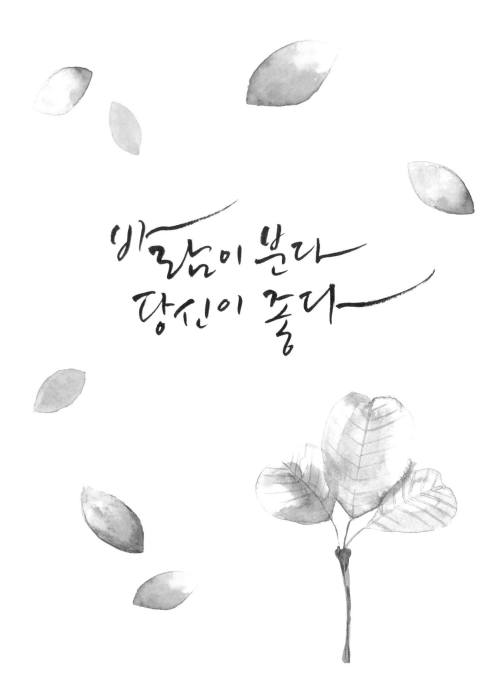

바람이 분다
당신이 좋다

삿포로에 갈까요
이말은
당신을 좋아한다는 말입니다

오늘을 살아가세요
눈이 부시게
당신은 그럴 자격이
있습니다

내게
능력주시는
자 안에서
내가
모든것을
할수
있느니라一

141

햇살속을 걸어갑니다─

자세히 보아야 예쁘다
오래 보아야 사랑스럽다
너도 그렇다

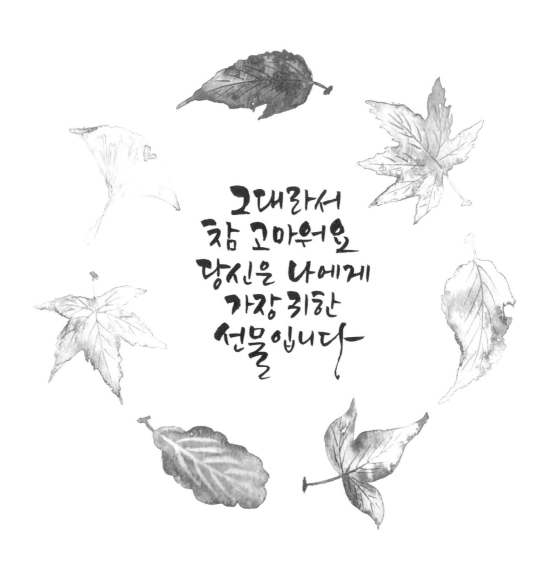

그대라서
참 고마워요
당신은 나에게
가장 귀한
선물입니다

내 기분은 내가 정해
오늘은
행복으로 할래

더도 말고 덜도 말고
한가위만 같아라

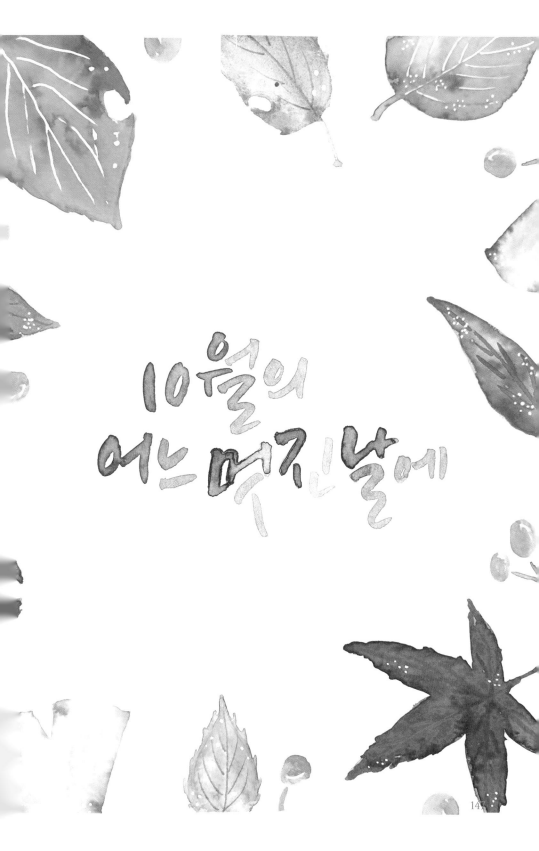

10월의
어느 멋진 날에

오늘도 내일도
마음
힘껏

받아드는 꽃향기
가슴에 담아
그대에게
드립니다

밤하늘의
별을 따서 너에게 줄래
너는 내가 사랑하니까
더 소중하니까

당신과 커피한잔
그리고
사랑 한모금

아기자기
즐거움을
선물할게

이
정
란

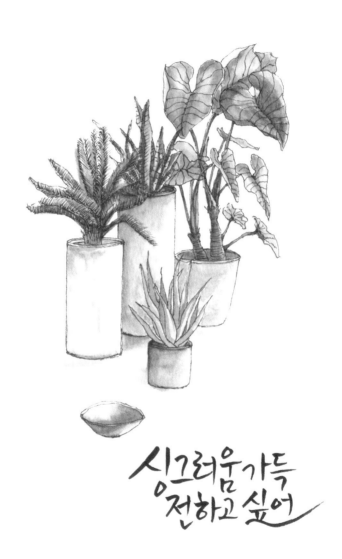

싱그러움가득
전하고 싶어

바람이 살랑이는
지금이 좋아

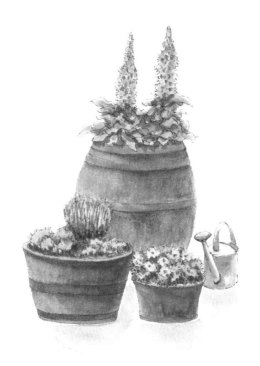

아기자기
즐거움을
선물할게

오늘도 그냥
이렇게
하루를 보냈어

내마음
가득가득
너를채울게

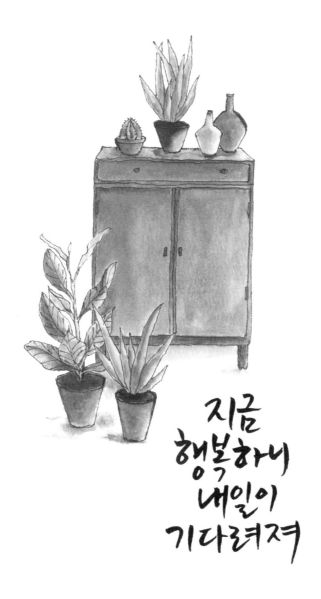

지금
행복하니
내일이
기다려져

너의 생각에
마음이 밝아져

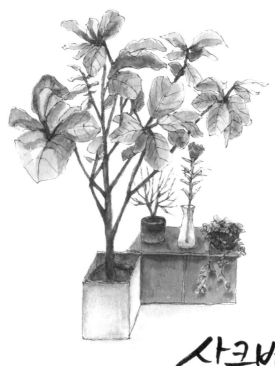

상크발랄
오늘을기대해

추억을 잊게하는
시간이
가끔은 야속해

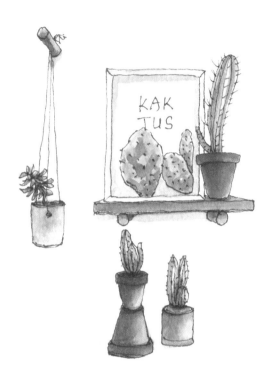

너를바라보면
마음이 설레어

힘들어도
한 번씩
웃어 볼게

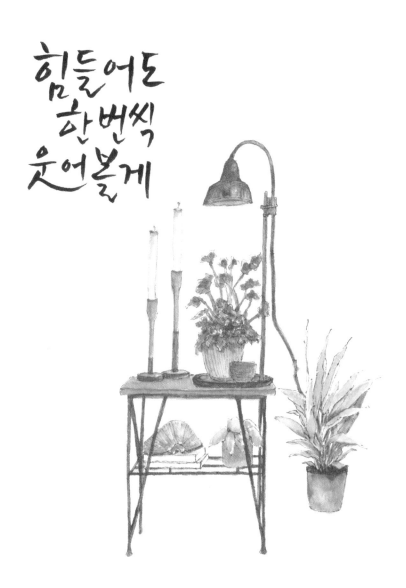

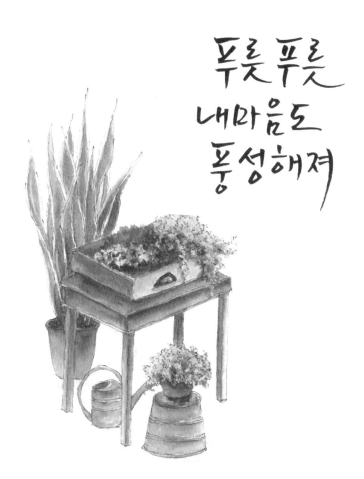

푸릇푸릇
내마음도
풍성해져

슬픈 기억이
때론 나를
멍하게 해

보고파서
고마워서
그래서
한없이 그리워

사랑의
힘으로
버텨볼게

늘 생각나는
네가 있어
행복해

설렘을
한아름너에게
전해줄게

기다리는 소식
너였으면
좋겠어

멋지게 보낸
오늘
내일도 부탁해

귀엽고
사랑스런
네가좋아

봄이 오는 소리

달콤하고
시원한
여름

가을
그대에~
꽃피는
계절

아기자기
즐거움을
선물할게

서툴렀던 하루

당신의
내일을
응원해요

별처럼
빛나는 당신

괜찮아—
괜찮은
살아져